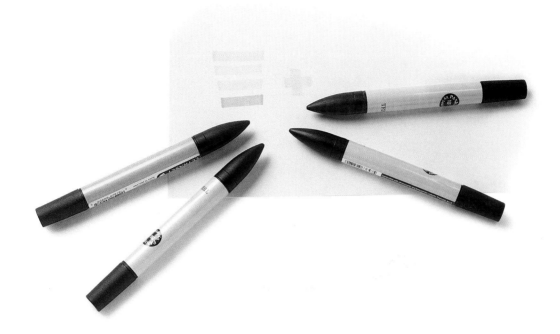

麥 克 筆

Mercedes Braunstein 著

吳鏘煌 譯

三民書局

麥 克 筆

目　錄

麥克筆初探

　　麥克筆可以作為作畫的工具。就色彩的基本理論而言，它一樣可以依照一般的混色方式來創造出各式各樣不同的顏色。麥克筆的作畫技巧相當多樣化，由於所含的顏料能分別與水或酒精混合而產生不同性質的畫筆，畫畫過程中也就經常需要運用一些特殊的媒介。但對於初學者，我們建議在學習一些基本的繪畫技巧之前，最重要的還是先練習如何下筆。

油性麥克筆較適合快速作畫或是作為廣告畫打草稿用。圖為布朗斯坦 (*M. Braunstein*) 的作品。

色彩暈染是水性麥克筆作畫中極具特色的效果。布朗斯坦，芭蕾舞。

1

基本材料

除了麥克筆之外，我們還需要準備畫紙及一些輔助的工具。

畫　筆

儘管市面上的麥克筆種類繁多，但專業的品牌仍是保障作畫品質的不二選擇。

畫　紙

任何能呈現色彩最佳品質的畫紙，就像能完全去除痕跡的橡皮擦一樣有價值。水性麥克筆可以使用水彩畫紙來作畫。另外，油性麥克筆也有專門的畫紙，半透明的畫紙方便描摹，不透光的畫紙則可以凸顯顏色，同時也不會讓墨水滲透過去。儘管市面上也有較大尺寸的散裝畫紙，或整本的素描簿（A2、A3及 A4 尺寸）可供選擇，但對於初學者則建議使用小張或中等尺寸，最大以不超過 30×40 公分的畫紙最為合適。

畫　板

用水性麥克筆作畫時，最好將畫紙固定在比畫紙大且平坦堅硬的畫板上。

水性麥克筆專用畫紙

專業用水性麥克筆

一般的水性麥克筆

補充材料

水性麥克筆可用小瓶裝的墨水來補充。優質品牌的畫筆都會有可替換的筆尖及其他配備。水性麥克筆需要一個裝水的容器，而油性麥克筆需要用到的則是錐形擦筆、遮蓋液、溶劑以及噴色器等，這些道具必須等到能夠熟練油性麥克筆的運用後再使用為佳。另外，我們還需準備的工具有鉛筆、橡皮擦、尺、小刀、圖釘、夾子、紙膠帶、吸水紙等。

套裝畫筆

畫筆可依實際需要選擇整組或散裝購買。會整組購買的原因通常是要用在肖像畫、風景畫、海景畫這類有某一特定主題的畫作上。整套畫筆的好處是方便攜帶而且不怕位置次序弄亂，在作畫時也能快速找到所要的顏色。而散裝購買的好處在於可隨喜好搭配出具個人風格的色彩來。

工作檯

　　用麥克筆作畫需要快速及準確地勾勒描繪。初學者作畫時少不了一張支撐性佳的桌子，一旦能夠熟練到快速地確定外形、明亮及陰暗的部分，移動性較靈活的畫板就比桌子方便許多，所以在戶外作畫時，素描簿或是畫板就成為最好用的支撐物，我們只需用手臂（站時）或大腿（坐時）作為支撐點即可。

在室內作畫時，
工作檯是很重要
的工具。

油性麥克筆專用的擦筆

整組的油性麥克筆

墨水補充瓶

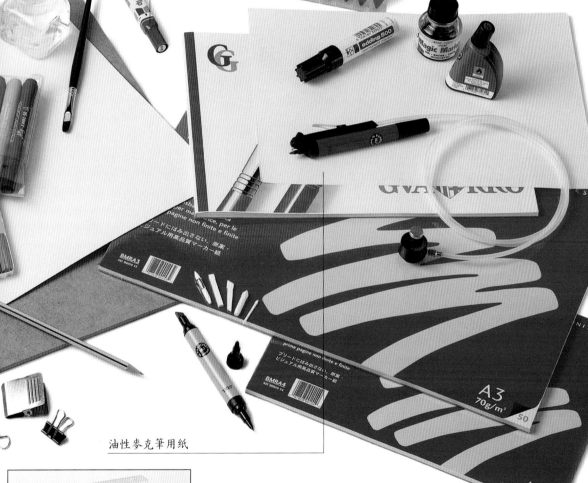

油性麥克筆用紙

方便作畫的排列

麥克筆排列的次
序相當重要。有
順序的排列能讓
使用者立即找到
所需的顏色。

　　即使盒裝的畫筆排列得很整齊，在取用時也不見得較方便。一般在使用水性麥克筆時，會都一次拿數支在手中，且手握畫筆尾端的部分，至於另一端（筆套處）則是向外以便查看顏色，這樣一來，就能方便另一隻手直接拿取所需的畫筆了。另外，即使攜帶較為不易，豎立在桌上的油性麥克筆（如左圖）就比較方便拿取。

3

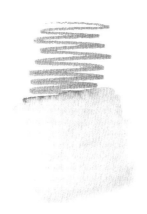

由於水性麥克筆較易修飾，畫家也較常採用水性麥克筆創作。先用水刷過需修改的地方，直到顏色大部分都褪去為止。等到紙上的墨水完全乾了之後，再輕輕地補上正確的顏色即可。

A1. 水性麥克筆的墨水在剛畫完還未乾時可以用毛筆沾水輕掃。

B1. 等到墨水乾了之後，即使用毛筆掃過，還是會留下一大片痕跡。

色鉛筆

許多專業的畫家會選擇用色鉛筆來修飾細部的地方。雖然這是另一種畫畫的技巧，但如果能熟練地使用，畫出來的效果會較令人滿意。

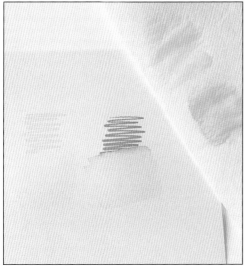

A2. 等到稀釋的墨水乾了以後，幾乎沒有留下任何原來畫的痕跡。

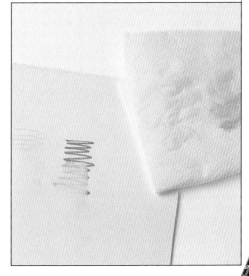

B2. 沾汙的地方乾了之後還是有痕跡。

其他的媒材

最好的修飾就是事先預防錯誤的發生。但事實證明，百密一疏，總有需要修正錯誤的時候。除了上述的方式外，我們還可以利用其他具不透明性的媒材，如白色壓克力顏料與不透明水彩顏料，它們同樣具有掩蓋、修飾的功用。

油性麥克筆

水性麥克筆

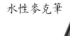

麥克筆

麥克筆初探

修飾與潤色

色鉛筆是很實用的作畫方式，可用來完稿、修飾或者矯正麥克筆的顏色。

白色壓克力顏料　　　　白色不透明水彩顏料

白色的不透明水彩顏料與壓克力顏料可用來掩蓋油性麥克筆的顏色。

15

在觀看名家的畫作時,有兩個基本的要點值得注意:不論是水性或是油性麥克筆,我們可以看到畫家如何借助線條的表現方式來表達畫面的律動感。修飾與潤色方式的靈活運用,不僅豐富了作品的層次感,更激發了畫家創作的潛力。

在這幅作品中,畫家費倫 (Miquel Ferrón) 混合水彩畫與麥克筆的技巧。

油性麥克筆淡化處理後所呈現出的效果,賽樂斯 (Claude de Seynes) 的作品。

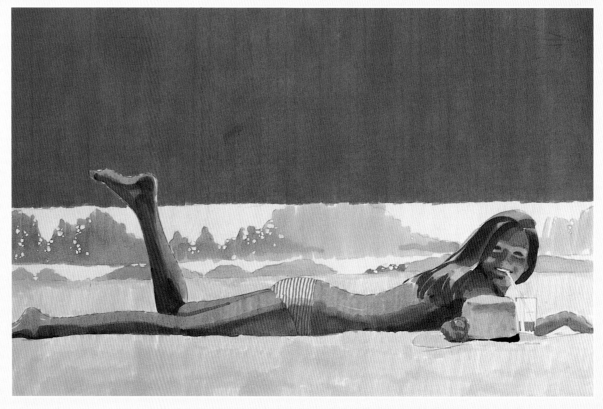

賽樂斯以平塗線段的著色方式所呈現的作品。

如何用色

學習使用麥克筆當作繪畫媒材，應該了解如何使用顏色。因此，我們必須具備一些色彩的基本常識。水性麥克筆與油性麥克筆所具備的色彩是一樣的，由於混合的效果有限，所以應該廣泛地選擇直接上色或是從中篩選混合效果良好的顏色使用。

色彩的基本理論是以紅色、黃色、藍色為三原色。

水性麥克筆能針對所有主題快速地畫出草稿。圖為布朗斯坦的作品。

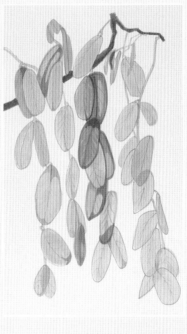

水性麥克筆的顏色。

水性麥克筆中廣泛的顏色可創作出任何一種主題的畫作。圖為布朗斯坦的作品。

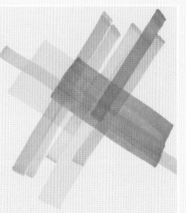

寒色系　暖色系

油性麥克筆重疊上色後可產生多種顏色。

麥克筆

如何用色

色彩搭配

 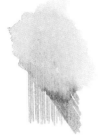 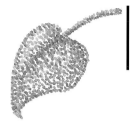

麥克筆的色彩可任意混合嗎？我們可以先用兩種顏色來做混合，看看得到怎樣的效果。

如上圖，為黃色和綠色兩種水性麥克筆，利用綠色塗在黃色之上，會產生另一種綠色。

加水之後又會出現另一種不一樣的綠色。

以點描派的畫法所畫的綠葉是一種混色的效果。

畫上混色與事先調色

麥克筆之間可以直接在畫紙上作混色，也可以事先調色後再上色，但前者上色後，混色作用時間較長且緩慢，也較無法充分地利用麥克筆所具備色彩的多樣性。

依據線條的密集度就能決定綠色的深淺調子。

不同方向的修飾線條會有不同深淺度的綠色出現。

雙 色

將兩種顏色以間隔的方式交替平塗，若我們在一定的距離之外觀看，這個平塗的色塊會有混色的視覺效果。若是近看，還是可以清楚地看出結構中個別的兩種顏色。若再經過刷擦的修飾後，兩色間的線條會摻雜在一起，混色的效果就會更明顯。

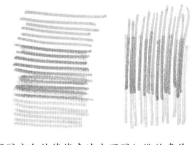

不同方向的線條表達出不同組織的畫作。

筆尖的清潔

為避免顏色相混或是留下汙點，在每次上完色後可以用橡皮擦或是吸水紙來清理筆尖。

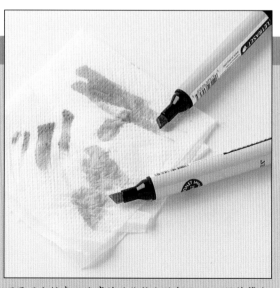

可用吸水紙來回地摩擦沾染雜色的部分，以保持筆尖的清潔。

兩種顏色的色域

兩色混合所產生的顏色若與其中一種顏色相近時，此色即為主色調。這種辨識依據可應用在制定兩色色域的技巧上。

用刷筆可以讓色彩展現多元化的面貌，而刷過的顏色也會變成所謂的主色。

水性麥克筆使用圓形筆尖，因此畫出來的草圖或平行線等的線條都是一樣的。而油性麥克筆的方形筆尖能讓線條更加飽滿。

色彩漸層

我們可利用水來幫助水性麥克筆製造漸層的效果。而油性麥克筆可直接重疊畫出兩種顏色層間有層次感的色階。通常製造商會提供一份可直接溶化顏色的清單給消費者參考。但這裡所指的是相似顏色之間的極佳混合性質而言。同樣地，以油性麥克筆專用的稀釋劑也能製作出精巧的色彩漸層感。

兩種顏色的重疊

我們可以利用麥克筆在基底材上直接作混色的練習，初學者可以先練習如何將兩種相近的顏色混合在一起，等熟練之後再逐漸增加混色的面積。

根據顏色重疊的順序來觀察油性麥克筆畫出來的色階明亮度，可以發現一些差異性。

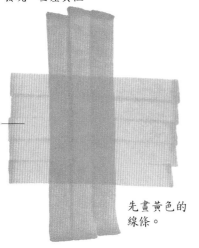

先畫黃色的線條。

先畫紫紅色的線條。

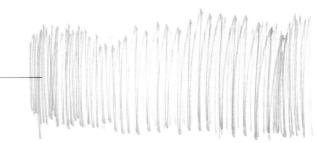

利用水可以使兩種顏色形成一個色彩漸層。

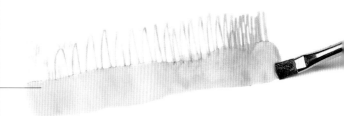

兩枝水性麥克筆畫出來的顏色，在加水之後，其形成的漸層十分漂亮且精緻。記得這必須使用韌度較高的紙質，而且還要可以吸水並能支撐相當的濕度。

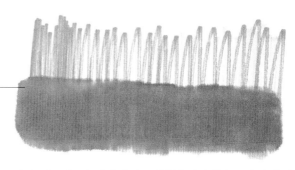

我們可以用一般淺色系中兩種顏色的中等粗細度的圓形筆尖畫出漸層色彩。以溶劑融合後就能混合形成色階。

要畫深色的漸層可選用較粗的方形筆尖。用溶劑融合後可做出連續性的色階。

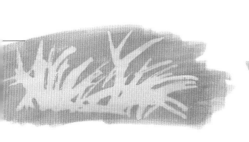

圖為以綠色覆蓋先前的藍色所造成的效果。

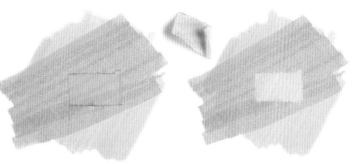

預留處可在上色後再處理。在混合其他顏色時，預留處應該以原色留白。

色彩理論

為了使任意兩色的混合有一定的標準，我們應以色彩理論作為混色的基礎。

三原色

色彩理論的三原色為紅色、黃色及藍色。因此我們選取油性麥克筆中的黃色、紅色及藍色來作色彩練習。

二次色

經由三原色兩兩等量混合出來的三個顏色，我們稱為二次色：黃色加紅色變成橙色；紅色加藍色變成紫色；黃色加藍色則是綠色。

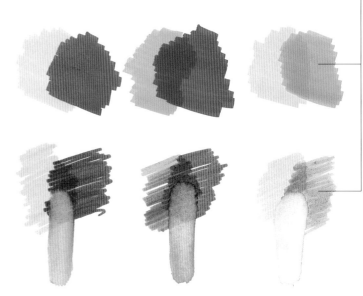

圖為麥克筆的三原色：黃色、紅色與藍色。除了圓形筆尖外，油性麥克筆中類似的顏色也具有方形筆尖。

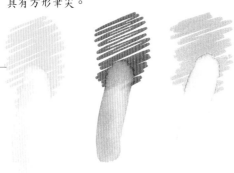

圖為三原色摻水刷畫出的線條及畫筆沾水畫出來的效果。

二次色是任兩種原色以等量混合所產生的：黃色加紅色變成橙色；紅色加藍色變成紫色；黃色加藍色則是綠色。

理論中的黑色

三原色等量混合後所產生的顏色，即色彩理論中所謂的黑色，也就是黑灰色。

水性麥克筆

三原色同時重疊摻雜會產生非常深暗的顏色。

三原色混合

當我們將三原色交疊混合在一起會產生黑灰色，同時產生一些其他的色塊。

油性麥克筆

依據每種顏色不同的上色順序，使這些線條交疊後產生很不同的效果。

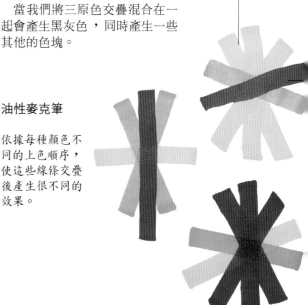

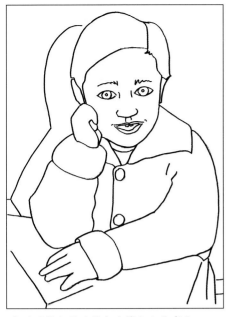

先利用單色的油性麥克筆勾勒輪廓線。

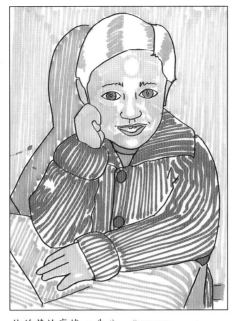

依循著輪廓線,先分析出第一層的色彩。

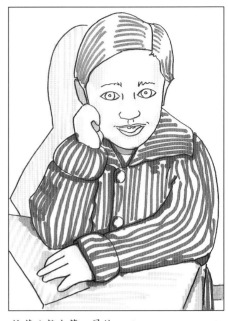

接著分離出第二層的色彩。

營造立體感的效果

上色時的觀察分為垂直與水平兩個方向。線條的表現方式可以表達出物體的遠近及立體感。

避免離題

在反覆練習後上色的技巧就會變得比較熟練,而線條與線條之間的界線看起來會比較融合。保持線條的一貫性及作品的整體性是必要的。反覆遵循的實際方向最終會給予作品連貫性的律動。

上色、色系與體積

要如何利用不同色彩來表現體積呢?我們必須先分析物體適合的顏色,依相似但色系不同的顏色中色彩表現的深淺度而定。淺色系可表現明亮的部分,深色系則能具體刻畫出陰影處。必須先注意觀察整體明亮及陰暗處的分布,才能安排上色的色調。

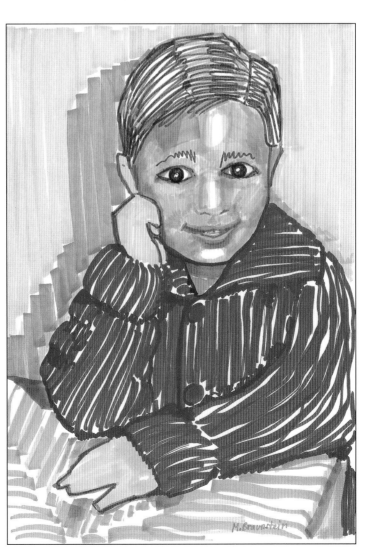

將兩層色彩重疊,即可得到想要的混色效果。

麥克筆:繪畫的工具,可用來畫線,並由於筆尖具備吸收力佳的纖維材質可儲存墨水,因此也可用來上色。

筆　尖：麥克筆有許多形式的筆尖,其中圓形的筆尖書寫起來較為流利。筆尖的材質有纖維做的也有塑膠做的。

水性麥克筆:墨水顏色可用水加以稀釋。

油性麥克筆:墨水中主要含有酒精成分。

保存方法:筆蓋在不使用時應立即蓋上,否則墨水,尤其是油性麥克筆,很容易就會乾掉。

筆尖的清潔 ： 筆尖是麥克筆的重心,一旦沾到別的顏色時,就要用橡皮擦或是吸水紙擦拭乾淨。

線　條:依筆尖粗細及形狀,線條有多種呈現的方式。

平行線的繪畫技巧:通常運用在畫大面積時候,如果是垂直線,畫法就是從上到下;如果是水平線,畫法就是由左至右依序塗滿。

刷色的技巧:與修飾或校正的技巧一樣,都可用在大面積的上色。

融合的技巧:必須快速且在墨水還是濕的情形下進行,主要會有同一色彩(避免上色不均)或是兩種顏色的色階或混合。

同色著色:連續畫相疊的線條可用來修飾色塊,也可以用在消弭畫平行線時所產生線與線之間明顯的界線。同色重疊後則會造成較深的顏色。

底色上色:底色可用油性麥克筆的方形筆尖來上色。如果要用水性麥克筆,則可以借助排筆來平塗。

細部的作畫方式:較小區塊的上色可以用中型或小型筆尖。

色彩廣義的分類:這樣的分類是必要的,因為多種色彩混合或摻雜之後的效果會較暗。基本上,我們可以將色彩大致區分為暖色系、寒色系,以及濁色系三種。

混　合:將兩種顏色重疊上色,重疊後較不易看出原有的線條。

色彩理論:色彩理論非常實用且能同時了解顏色與顏色混色後的效果。

三種「原色」(紅色、黃色、藍色)依同比例混合後會產生「二次色」(黃色加紅色變成橙色;紅色加藍色變成紫色;黃色加藍色則是綠色);而三原色依三比一的比例混合後又會產生六種「三次色」(黃三紅一是黃橙色,紅三黃一是紅橙色;紅三藍一是紅紫色,藍三紅一是藍紫色;黃三藍一是黃綠色,藍三黃一則是藍綠色)。

三原色混合後會變黑色,如果將三原色依不同比例混合(以淺色而言),就會產生色澤黯淡或灰階的不均勻色塊。同樣地,我們也可以混合兩種不同色系的互補色,常見的互補色有紅色與綠色,黃色與紫色,藍色與橙色。

麥 克 筆

如何用色

名詞解釋

普羅藝術叢書

彩繪人生，為生命留下繽紛記憶！

拿起畫筆，創作一點都不難！

── 普羅藝術叢書

畫藝百科系列．畫藝大全系列

讓您輕鬆揮灑，恣意寫生！

畫藝百科系列（入門篇）

油　畫	風景畫	人體解剖	畫花世界
噴　畫	粉彩畫	繪畫色彩學	如何畫素描
人體畫	海景畫	色鉛筆	繪畫入門
水彩畫	動物畫	建築之美	光與影的祕密
肖像畫	靜物畫	創意水彩	名畫臨摹

畫 藝 大 全 系 列

色　彩	噴　畫	肖像畫
油　畫	構　圖	粉彩畫
素　描	人體畫	風景畫
透　視	水彩畫	

全系列精裝彩印，內容實用生動

翻譯名家精譯，專業畫家校訂

是國內最佳的藝術創作指南

邀請國內創作者共同編著
學習藝術創作的入門好書

三民美術普及本系列

（適合各種程度）

水彩畫　黃進龍／編著

版　畫　李延祥／編著

素　描　楊賢傑／編著

油　畫　馮承芝、莊元薰／編著

國　畫　林仁傑、江正吉、侯清地／編著